Master of Arts 發現大師系列 ⑤

印象花園－雷諾瓦 Pierre-Auguste Renoir

發行人：林敬彬

編輯：沈怡君

封面設計：趙金仁

出版者：大都會文化事業有限公司

地址：台北市基隆路一段 432 號 4 樓之 9

電話：(02)2723-5216

傳真：(02)2723-5220

E-Mail：metro＠ms21.hinet.net

劃撥帳號：14050529 大都會文化事業有限公司

登記證：行政院新聞局北市業字第 89 號

出版日期：1998 年 6 月初版
　　　　　2000 年 12 月初版二刷

定價：160 元

書號：GB005

ISBN：957-98647-7-2

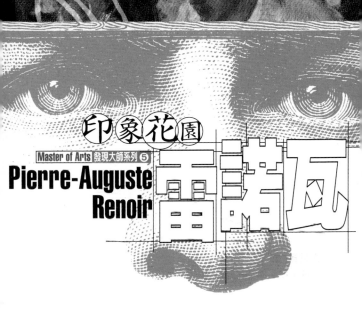

印象花園

Master of Arts 發現大師系列 ⑤

Pierre-Auguste Renoir

雷諾瓦

For:

大都會文化事業有限公司

Renoir

雷諾瓦一八四一年生於法國利摩吉（Limoger）。他的
父親是收入微薄的裁縫師，四歲時舉家遷往巴黎。

為了幫助家計，雷諾瓦十三歲時在一家瓷器工廠當學
徒，學習彩繪花瓶、盤子等。他的老闆覺得雷諾瓦很有
繪畫的天分，還建議他父母送他到晚間的藝術學校上
課。

雷諾瓦自己也很喜歡畫畫，平常就非常節儉，把能省的
錢都省下來，自費學畫；除此之外，一有空閒便到羅浮
宮欣賞觀摩。在他還很年輕的時候，他便決定自己以後
要當畫家。

雷諾瓦二十一歲時進入美術學校和萬里爾（Geleyer）
畫室學畫，並在這兒認識了莫內（Monet）、希斯里
（Sisley）、巴吉爾（Bazille）等人。

雷諾瓦和莫內後來還常一塊兒寫生，他們並排而站，對
著同樣的景色作畫，卻保有各人不同的風格；比較起
來，雷諾瓦的畫作氣氛較溫柔、景物較密集，色調溫
暖，散發著詩意、舒適的氣息。莫內的筆觸就肯定、客
觀的多。

由於作品不受官方沙龍青睞，使得他的經濟情況一直都
很困窘，甚至得彩繪一些屏風、扇子維持三餐。還好他
一直能以幽默感來支持自己對繪畫的熱情。

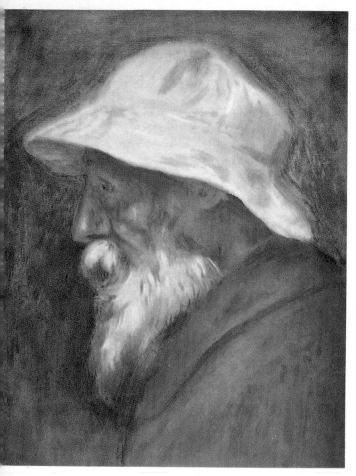

自畫像 1910　45.7 × 38.1cm

雷諾瓦在一八七○年代中期，便發展出個人獨特的風格，並有多幅成功的作品（如：煎餅磨坊）。

一八八○～一八八三年左右，雷諾瓦對印象派畫法日漸不滿，在繪畫技巧上遇到了瓶頸，他說：「我已經不知道要怎麼畫了」，他決定到義大利，向文藝復興時代的大師尋求突破的靈感。旅遊後，在將近五年不斷自我訓練的期間，雷諾瓦花了很大的功夫在素描上，這在印象派畫家中是很少見的。

其後，雷諾瓦接觸到日本畫，對當中線條及形體的流暢與確實非常喜愛，到了最後，許多看來極不協調的風格元素，在雷諾瓦手中似乎都能妥當的融合在一起成為自己的特色了。

Renoir

雷諾瓦相信一個畫家必須用他那個時代的語彙作畫，但
是他也相信研習大師作品可以得到很多意想不到的好
處。他不想因循傳統，也無意標新；他只想依照本能的
直覺和對色彩的敏感與喜好，自由的畫，盡情的呈現。

他終身不停的學習、作畫，也長期的在各處旅行，但是
不穩定的身體健康加上風濕病的糾纏，終於在一八九九
年後，定居在坎尼（Cannes）靜養。

一九一二年以後雷諾瓦因為癱瘓，沒有辦法行動，但是
他坐在輪椅上，用繩子將畫筆綁在手上，還是繼續不停
地畫著。

一九○四年秋季沙龍舉行了他的作品回顧展，這一次，
及時地在他生前確定了他的成功。

Renoir

一八四一　二月二十五日生於利摩吉。

一八四四　舉家遷到巴黎。

一八五四　到工廠當彩繪瓷器的學徒。

一八五八　轉為繪製扇子、窗簾圖樣維生。

一八六〇　到羅浮宮臨摹大師畫作。

一八六二　進入藝術學院及葛里爾（Gleyer）畫室學畫。

一八六四　首次入選沙龍畫展。

一八六七　與莫內共用巴吉爾畫室，並開始在戶外繪製大幅作品。

一八六八　「撐傘的麗雪」在沙龍展出，得到一些正面評價的支持。

一八六九　和莫內一起在格爾奴遊樂區作畫，經濟十分拮据。

一八七三　再次為沙龍所拒，結識畫商杜朗・俞耶。

一八七四　參加第一屆印象派畫展。

一八七六　提出十五件作品參加第二屆印象派畫展，其中包括「煎餅磨坊」。

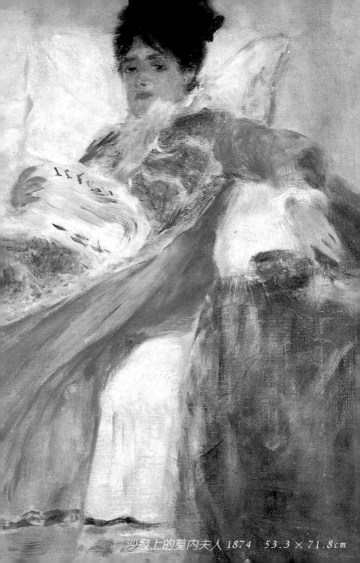

沙發上的莫內夫人 1874 53.3 × 71.8cm

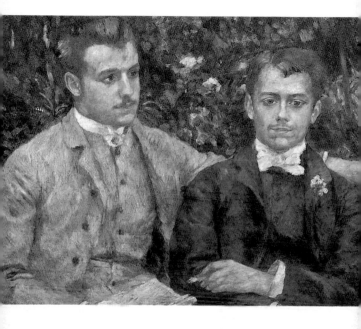

杜朗・俞耶兄弟 1882　64.8 × 81.3c

Renoir

一八七七　拒絕參加第四屆印象派畫展。「賈本提亞夫
　　　　　人與孩子們」在沙龍展獲得肯定。

一八八〇　再度拒絕參加第五屆印象派畫展，選擇參加
　　　　　沙龍展，認識了未來的妻子亞琳。

一八八一　到義大利旅遊，對拉斐爾的畫作及龐貝古城
　　　　　壁畫，留下深刻印象。

一八八二　勉強參加第七屆印象派畫展。

一八八三　畫商杜朗・俞耶為他的七十件作品舉行個
　　　　　展。

一八八六　杜朗・俞耶為他在紐約舉行個展。

一八九〇　與亞琳正式結婚。

一八九二　法國政府購買「鋼琴前的少女」畫作。舉行
　　　　　回顧畫展。

一八九四　次子出生。

一八九七　從腳踏車上摔下，手臂受傷。

一九〇〇　參加在巴黎舉行的世界畫展。法國政府頒給
　　　　　榮譽勳章。

一九〇一　三子出生。

一九〇二　風濕症惡化。

一九〇四　秋季沙龍展中，特闢了雷諾瓦作品畫室。

一九一〇　因病不良於行。

一九一三　在助手奎諾（Guino）協助下，從事雕塑。

一九一五　妻子亞琳去世。

一九一九　獲頒「榮譽勳章」；最後一次參觀羅浮宮，
　　　　　十二月三日逝世。

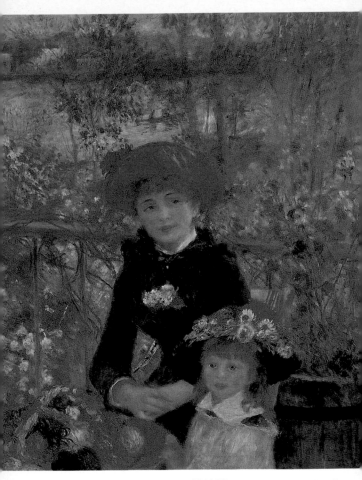

坡地邊 1879　61.6 × 50.5cm

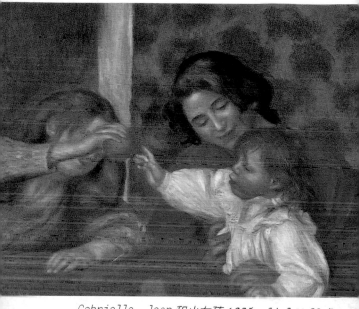

Gabrielle. Jean 和小女孩 1895　64.8 × 80.7cm

*Jean：雷諾瓦的第二個兒子

Gabrielle：受雷諾瓦僱用，當 Jean 的護士

秋懷

翠綠繁茂的葉子啊，
從葡萄棚架
攀上我的窗口！
緊緊漲滿了
孿生的漿果，
快快成熟，盈盈發光！
母性的太陽以臨別的一瞥
把你孵化，寬大的天空
以果實般豐盈的大氣
把你包圍在核心；
月亮以親切、魔幻的
氣息把你冷卻，
而從我的眼中
因永生不變的愛
滿眶溢出的淚珠啊！
把你濡濕。

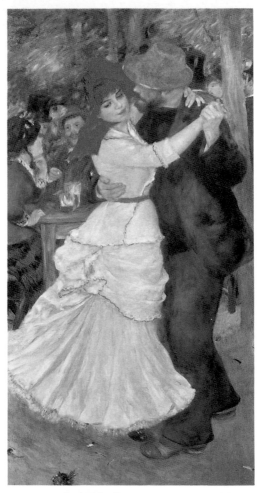

布吉瓦舞會 1882-83　180 × 98cm

我從千幅的繪畫裡看見妳
瑪麗亞喲，那樣神采宛然，
可是一幅也沒能描繪出
你在我心目中的模樣。
我只知道，自從看見了你
世界的喧囂有如夢幻的吹散，
而在我的胸懷永遠矗立
不可言狀的甜蜜之天堂。

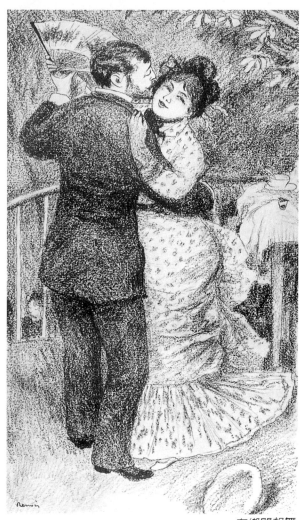

在鄉間起舞

雷諾瓦二十歲時，正式學畫，當時他作品的色調十分陰沉，和我們所熟悉的雷諾瓦風格十分不同。

有次他在森林寫生時，畫家底亞斯（Diaz）剛好經過，好奇停下來看了看，他喃喃地說：「素描相當好，但是幹嘛畫得那麼黑呢？」當雷諾瓦知道這位陌生人是他崇敬的畫壇前輩時，緊緊地握住他的手，這一刻的感動也就牢牢地印在雷諾瓦心中。從此，他揚棄黑沉的畫面，盡情發揮他對色彩敏感的天賦，作品也跟著明亮了起來。

到了一八七○年代中期，雷諾瓦繪畫的技巧愈來愈成熟穩定，發展出了個人特有的風格。從一八七六年的作品「煎餅磨坊」便可明顯看出。畫面中的陰影不用黑色而是以柔和的藍色調取代，光亮處則洋溢著溫暖的粉色調，光影斑駁下的男男女女輕鬆隨意卻又充滿優雅魅力，整個畫面傳出陣陣甜蜜自在的溫馨感。

雷諾瓦這個時期作品的人物造型，大多沒有清楚的輪廓，而是以豐富的色彩、自然寫實的筆調烘托、表現，整個畫面也因此有夢幻、活潑的效果。

過了一段時間，雷諾瓦對繪畫感到愈來愈多的困惑，他對自己的作品愈來愈不滿意，他自認在創作上遇到了需要突破的瓶頸。

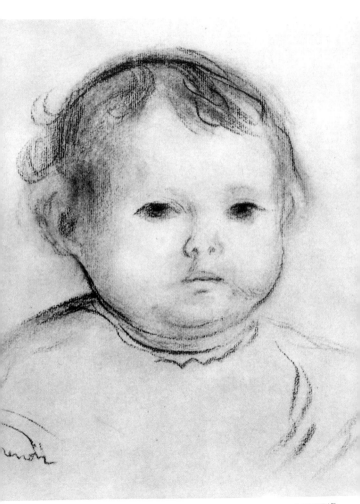

小孩頭像

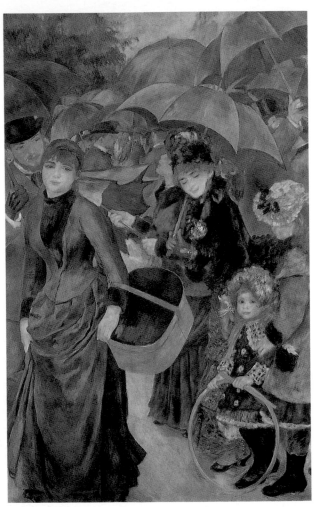

傘　1884　184 × 115 cm

「傘」，每個人物都有清清楚楚的形
態，油彩平滑、細緻，筆觸不像以往作品
那樣多。這時期是雷諾瓦的轉變期，畫風
深受古典派畫家拉斐爾（Raphael）及安格
爾（Ingres）影響。

雲

我倚在樺木的樹幹，
看它屈折的模樣，
一望無垠的白雲
在它上面飄盪；
隨著妳們遠飛吧，
我抬頭仰望。
雲啊，神的使者，
妳可愛地駕著小舟，
從朝暉的光芒
也從晚紅疾馳而來；
停立著，以妳魔幻的
魅力，使喚我。
妳的變幻有如夢寐般，
你把空虛填滿，
以種種的姿勢，在天空
忽而是相鬥和鏖戰，
忽而是藍色的海洋，

出了岩石，平息的波浪。
心靈所能願望者，
妳在形象中表現出。
在暑天的驕陽下，
妳是蔭涼的庇護，
而從妳的溫厚
晨草乞求著清露。

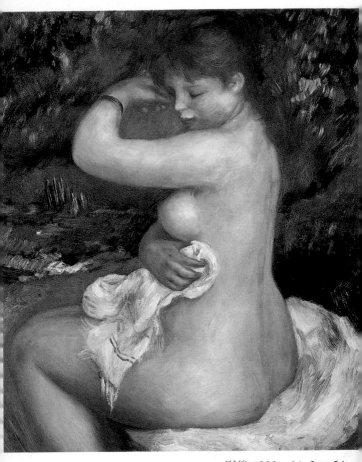

浴後 1888　64.8 × 54 cm

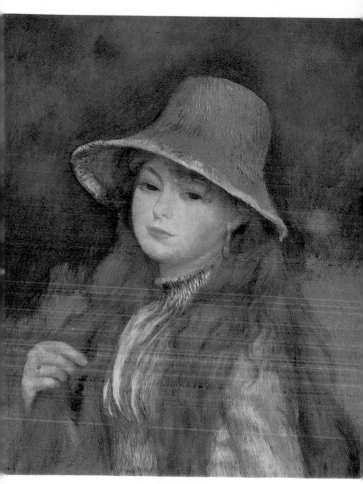

戴草帽的女孩 1884　54.6 × 47cm

你細長且純潔如一朵火花

你細長且純潔如一朵火花
你猶如清晨，溫柔而光明
你自華貴的樹幹上繁茂的嫩枝
你猶如一口井，沉潛而單純
陪伴我陽光普照的草地上
環顧我在黃昏的煙霧裡
在陰暗中照亮我的道路
你涼爽的風，你和暖的氣息
你是我的願望，我的思念
我吸納你以每一次呼吸
我吞噬你以每一口啜飲
我親吻你以每一陣馥郁
你自華貴的樹幹上繁茂的嫩枝
你猶如一口井，沉潛而單純
你細長且純潔如一朵火花
你猶如清晨，溫柔而光明

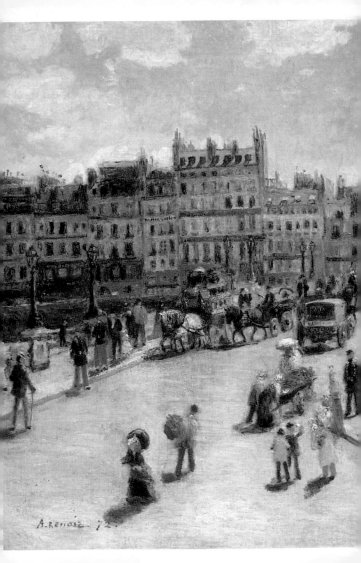

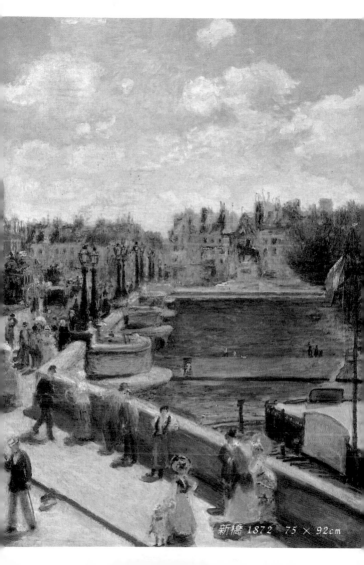

新橋 1872 75 × 92cm

在戶外寫生你可以有更多的光線變化，不像畫室的光線總是相似。不過，正因為如此，當你在戶外寫生時，你全部心力都投注於光線，沒有時間去考慮一幅畫的構成；在戶外，你無法看見你在做什麼……。

當你直接觀看描摹自然景物時，畫家所能達到的境界只限於追隨效果，而無法多注意構圖，不久，所有的畫也就變得千篇一律了。

<div style="text-align: right">～雷諾瓦</div>

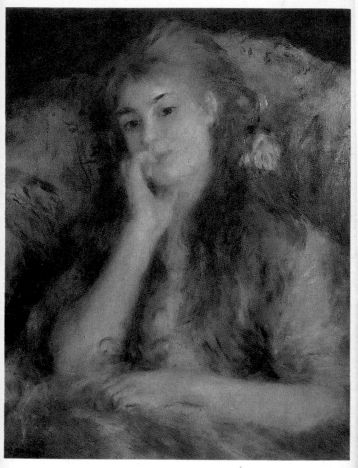

女孩畫像 1878 64.8 × 54cm

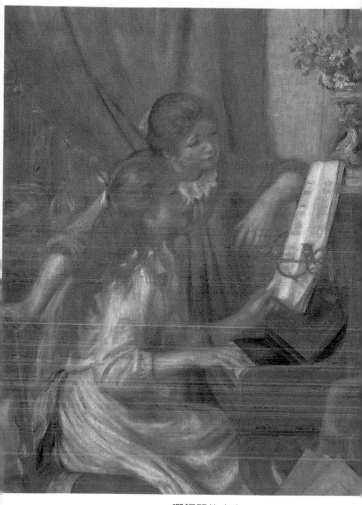

彈鋼琴的少女 1892　112 × 99cm

妳似一朵花

妳似一朵花，
如此美豔、純潔又清香；
望著妳，悲傷就
襲進我的心房。

我願，當我的雙手
置於妳的秀髮上，
祈求上蒼，賜你永遠
如此純潔、美豔又清香。

日落

你在何處？因你全般的欣悅
我的靈魂浮現紅顏，
　　此刻我傾聽，充滿了金黃的曲調
　　　顛狂的太陽之少年。

正在天堂的七弦琴上彈奏晚歌；
森林與山巒的回音迴響，
　　啊，可是他已遙遠離去，
　　　虔敬的人們依然尊崇地凝望。

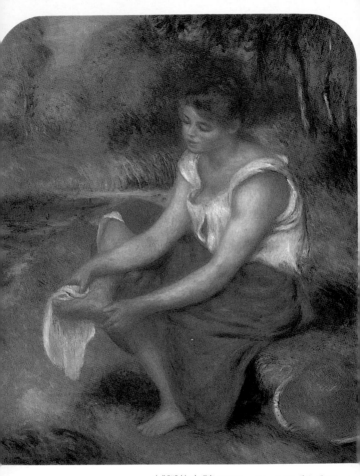

拭腳的女孩 1888　31.4 × 54.6cm

印象派的繪畫充滿著光輝燦爛的色
調。雷諾瓦初期的畫風亦是奠基在印象派
理論的基礎上，用綠、紅、黃等原色並置
的效果，表現無所不在的鮮明度與色感。

Lerolle 姉妹

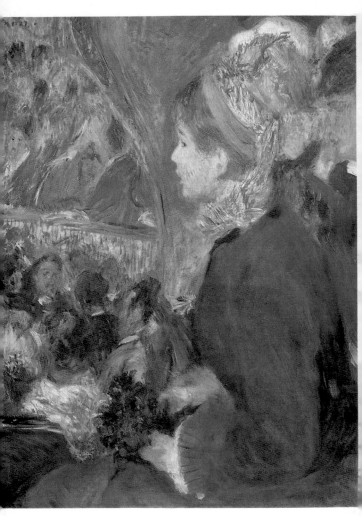

第一次出門 1876　65 × 50cm

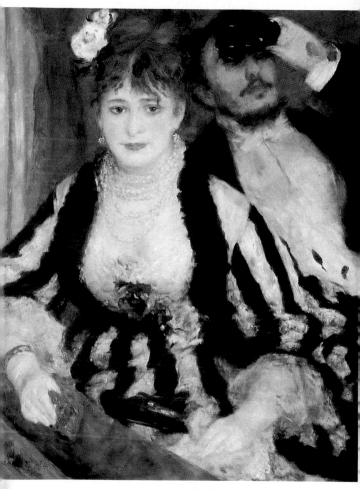

包廂 1874　78.8 × 63.5cm

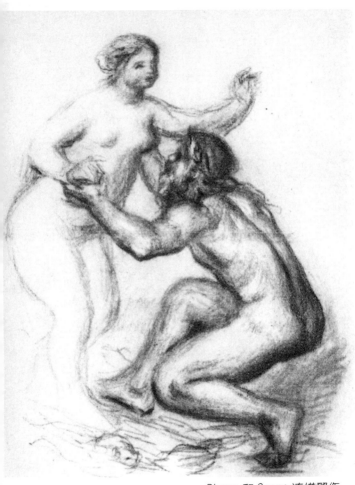

Rhone 和 *Saone* 速描習作

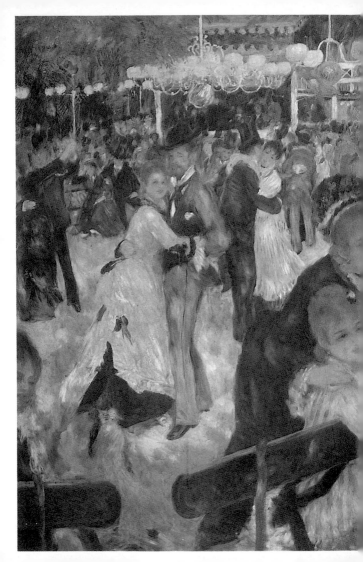

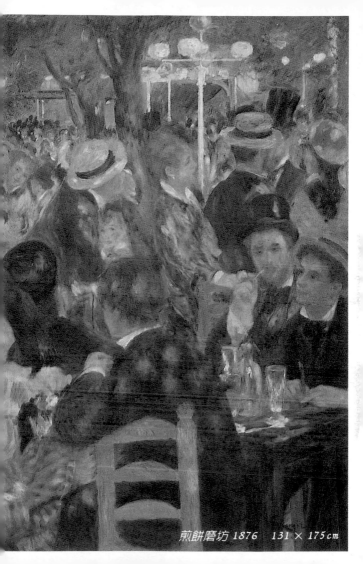

煎餅磨坊 1876　131 × 175 cm

一八八一年雷諾瓦啓程前注義大利，這趟旅程給他極大的震撼及影響。他對龐貝古城壁畫用色簡潔卻呈現豐富層次的現象感到著迷，尤其是所謂的「龐貝紅」，既神秘又鮮麗，深深牽動了雷諾瓦。從此，他告別了印象派畫風，轉而追求色種的單純及型態清楚，於是他的畫面出現了過去不曾有的明顯線條，於是跳脫以注色彩柔美的調子，形成穩重的新風格。

單純色感的豐富韻津及線條表現，二者似乎浪難合而為一，雷諾瓦義大利之旅後約八年，便陷入這樣的矛盾瓶頸。雷諾瓦回憶當時：「我已走到了極限，不論作畫與素描皆已技窮。」雷諾瓦這段自覺式的摸索嘗試時期被稱為「嚴肅期」。

到了一八八八年，雷諾瓦恢復了原本的色調，構圖上傾向大幅製作，畫中細節不再寫實而簡化成特定形式；畫中主色多為紅色與赭黃，陰影部分則多是紫、藍、綠等色調。繪畫主題幾乎集中在裸體女人上，雷諾瓦再一次到達藝術創作的高峰。

雷諾瓦晚年著迷於女人身體豐富的生命感，他曾說：「如果沒有乳房與臀部的話，我將無法作畫。」他筆下的女人肌膚如珍珠般晶瑩，有著玫瑰般的臉頰及女性獨有的嫵媚與溫柔。「浴女們」是他晚年最後一幅大作品。

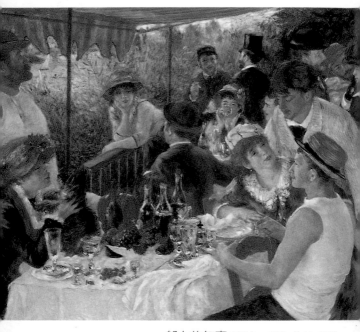

船上的午宴 1881 129.5 × 175 cm

「船上的午餐」中的靜物以彩虹般的
色點描繪出，顏色彷彿從物體中被釋放了
出來。用餐後的杯盤及水果，沒有狼籍的
感覺，反而晶瑩、引人食慾地在陽光下閃
爍。

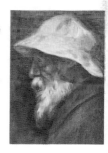

四月的蝴蝶

嚴酷的早春陽光，
過早地把我喚醒，
因為只有在五月的狂喜中
柔軟的食糧才繁榮！
若非一位可愛的少女在此，
從她薔薇的紅唇上
給我一小滴的甜蜜，
我必定已可憐地逝去，
而五月再也看不到
我穿著黃色的衣裳。

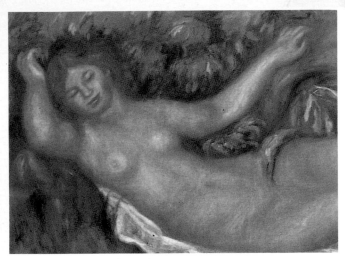

斜臥裸女 1902 67.3 × 154cm

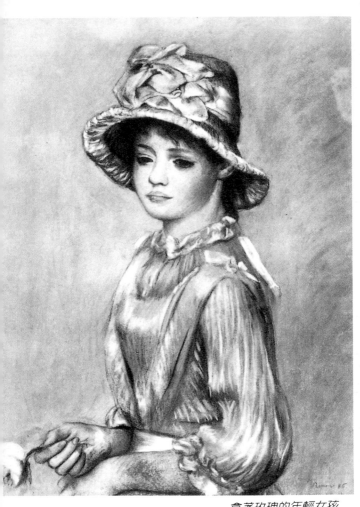

拿著玫瑰的年輕女孩

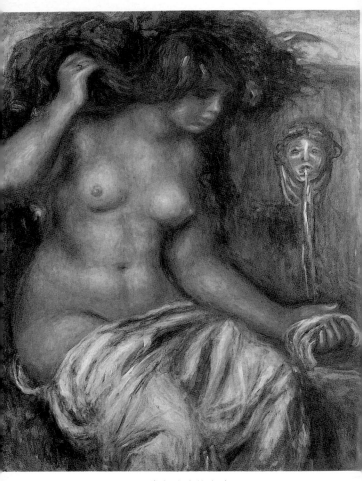

噴泉池邊的女人 1910　91.4 × 73.7cm

小夜曲

聽呀，又是幽怨的笛聲揚起
寒冷的泉水淙淙迴響著，
音符像金幣紛紛掉落；
靜靜，靜靜地，讓我們傾聽吧！

親切的慰問，柔情的思念，
多麼傾心的蜜語喲！
經過了夜，擁抱著我的夜，
音符的光亮對著我閃爍著。

除了人物畫之外，雷諾瓦也很喜歡畫花卉，這對他來說，比較不像是作畫，而是長時工作後的放鬆與娛樂。愛花的他，房間總不忘擺放一束嬌豔的玫瑰。

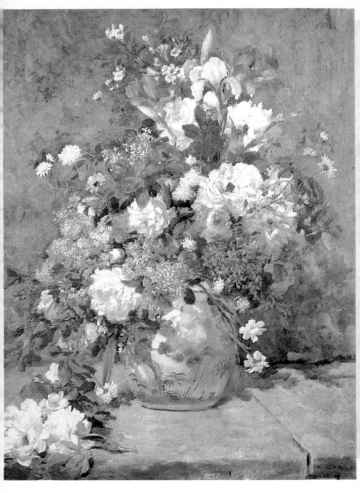

春意 1866 106 × 81.3cm

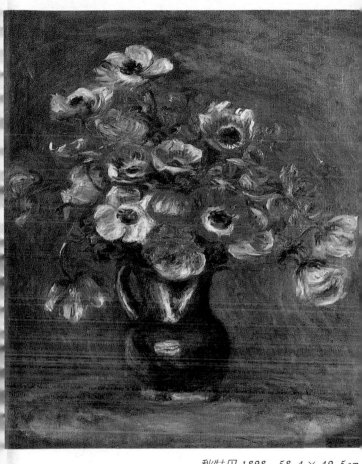

秋牡丹 1898　58.4 × 49.5cm

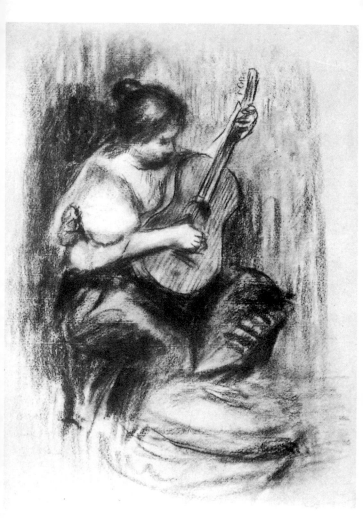

抱著吉他的女孩

要是遨遊到彼岸

要是遨遊到彼岸
我所有的悲痛
就要變成
歡樂的刺棒。
再過一些時間
我就自由自在了
且如醉如狂
躺在愛情的膝上。
無盡的生命感
強烈地在我內部盪漾，
我就俯瞰著妳
從山丘的上方。

妳的光輝消失
在那山丘上──
一朵陰影攜來
冷淒的花環。

啊啊，引導我，愛人
以強大的力量
我就能愛
能安眠夢鄉──
我感覺到死亡
返老還童的潮湧，
我的血液轉變成
香油和酒精
在白晝，我生活著
滿心的勇氣與信仰，
夜裡，就在神聖的
燄火中死亡。

是我們精心為您企劃製作的禮物書，

它結合了大師的經典名作與傳世不朽的雋永短詩，

更提供您一些可隨筆留下感想的筆記頁，

無論是私房珍藏或是贈給您最思念的人，

相信都是您最好的選擇。

梵谷
Vincent van Gogh

「難道我一無是處，一無所成嗎?......我要再拿
起畫筆。這刻起，每件事都為我改變了…」
孤獨的靈魂，渴望你的走進…

莫內
Claude Monet

雷諾瓦曾說：「沒有莫內，我們都會放棄的。」
　　　　究竟支持他的信念是什麼呢？

高更
Paul Gauguin

「只要有理由驕傲，儘管驕傲，丟掉一切虛飾，
虛偽只屬於普通人…」自我放逐不是浪漫的情
懷，是一顆堅強靈魂的奮鬥。

竇加
Edgar Degas

他是個怨恨孤獨的孤獨者。傾聽他,你會因了
解而有更多的感動…

大衛
Jacques Louis David

他活躍於政壇,他也是優秀的畫家。政治,藝
術,感覺上互不相容的元素,是如何在他身上各
自找到安適的出路?

Easy 擁有整座 印象花園

爲讓您珍藏這套國內首見的禮物書,特提供本書讀者獨享
八折優惠。您只需至郵局劃撥或以信用卡支付640元,並
註明您已購買本系列的哪一本書,我們會立刻以掛號寄出
其他五本給您!<本優惠辦法僅適用於劃撥或信用卡直接訂購>

■劃撥帳號:
戶名:大都會文化事業有限公司　帳號:14050529
■信用卡訂購:
請將卡號、發卡銀行、有效日期、金額、簽名、寄書地址及聯絡電話
傳真至(02)27235220 即可
■讀者服務專線:(02)27235216　服務時間:08:30 ~ 17:30

國家圖書館出版品預行編目資料

印象花園・雷諾瓦＝ Pierre-Auguste Renoir ／
　　沈怡君編輯　-- 初版，-- 臺北市；大都會文化，
　　1998〔民 87〕
　　　　面；　公分。--（發現大師系列；5）
　　ISBN 957-98647-7-2（精裝）

1.印象派（繪畫）－作品集　　2.油畫－作品集

949.5　　　　　　　　　　　　　　　　87005431